国画
基础入门

蔬果篇

灌木文化 编

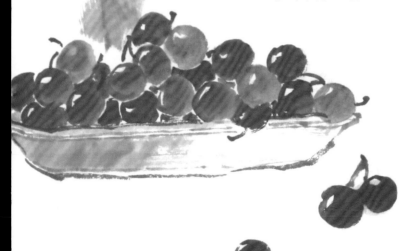

天津出版传媒集团

天津杨柳青画社

图书在版编目（CIP）数据

国画基础入门. 蔬果篇 / 灌木文化编. -- 天津：
天津杨柳青画社，2024.1
ISBN 978-7-5547-1243-6

Ⅰ. ①国… Ⅱ. ①灌… Ⅲ. ①国画技法－基本知识
Ⅳ. ①J212.1

中国国家版本馆CIP数据核字(2023)第245642号

书　　名	国画基础入门 蔬果篇 GUOHUA JICHU RUMEN SHUGUO PIAN		
出版人	刘　岳	印　张	4.25
责任编辑	黄　婷	版　次	2024年1月第1版
特约编辑	魏肖云	印　次	2024年1月第1次印刷
责任校对	宋晴晴	书　号	ISBN 978-7-5547-1243-6
出版发行	天津杨柳青画社	定　价	35.00元
地　址	天津市河西区佟楼三合里111号		
印　刷	朗翔印刷（天津）有限公司		
开　本	787毫米×1092毫米　1/16		

（国画作品因创作时间、环境不同，笔墨存在差异性，故本书视频与图书的画面呈现效果不完全一致。为方便读者更有效率地学习，部分视频作倍速处理。）

扫码进入 国画小课堂

学习绘画技法，探索国画奥秘

肆 绘画作品分享
在线画册，记录你的进步点滴。

叁 传世名画欣赏
名画鉴赏视频课，提升审美水平。

贰 国画技法课程
视频解析构图、勾线等国画技巧。

壹 同步视频教学
边看边练，带你从入门到精通。

目录

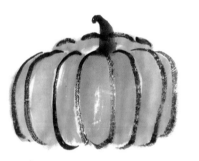

第3章　水果绘制步骤

第4章　作品欣赏与实践

第1章

走进国画

本章将带领大家了解国画，认识国画的基本工具，熟悉国画的基本技法，为之后的绘制打好基础。

1.1 认识写意画

写意画是将诗、书、画、印融为一体的中国画形式。写意画多画在生宣纸上，纵笔挥洒，墨彩飞扬，较工笔画更能体现所描绘景物的神韵，也更能直接地抒发作者的感情。

1.2 常用工具

学好中国画，以下工具缺一不可。一起来认识一下吧。

毛笔

狼毫笔画出的线条挺直流畅。狼毫笔在写意画中适合画硬物，比如石头、树皮、茎干等。

羊毫笔的笔头比较柔软，吸墨量大，适于表现浑圆厚重的点画，经常用于铺画花叶、花瓣。

墨

瓶装墨方便省时，直接倒出即可使用，非常适合初学者。

颜料

膏状国画颜料，色彩鲜明，性能稳定，便于携带，适合初学者使用。

　　绘制写意画通常用生宣纸，可以把一张纸裁成自己想要的大小。

　　白色的瓷盘或塑料材质的调色盘也是必备的工具，可以用来调色。笔洗是用来盛水的，容量越大，洗笔效果越好。也可以用其他盛水的容器代替。

1.3 国画基本笔法

基本握笔姿势

　　绘制国画的握笔姿势和其他画种略有不同，下面介绍基本的握笔姿势，当然，绘制过程中根据画面需要和运笔的变化，这个姿势也不是完全固定的。

中指勾住笔杆，用第一节指肚紧贴着笔杆，指头向内用力。

食指由外向内压住笔杆。

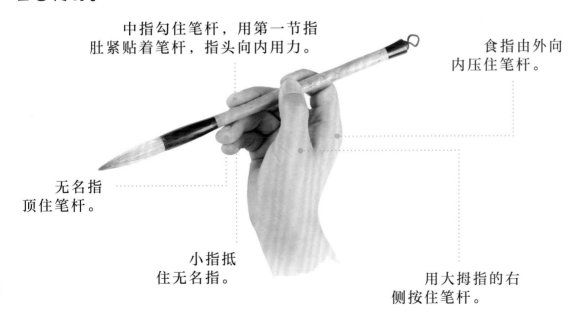

无名指顶住笔杆。

小指抵住无名指。

用大拇指的右侧按住笔杆。

除了握笔方法之外，绘制不同线条时的运笔姿势也各不相同，下面就来介绍几种简单的运笔方法供大家学习。

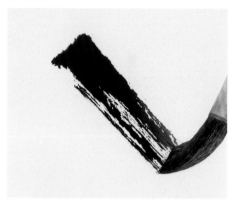

中锋运笔是勾线时经常用到的运笔姿势。绘制时笔管垂直，行笔时笔锋处于墨线中心。

侧锋运笔是使用笔锋的侧边，画出的笔线粗壮，适合绘制大面积的色块。

藏锋运笔的笔锋要藏而不露，藏锋画出的线条沉着含蓄，力透纸背。

露锋时起笔灵活而飘逸，显得挺秀劲健。画竹叶、柳条便是露锋运笔。

1.4 国画基本墨法

水分的控制

绘制前将毛笔的笔头浸泡在水里，将毛笔浸湿。

将毛笔提起，在笔洗边缘刮笔头，至笔头水分饱满不滴落，这时可以蘸墨或者颜色直接绘制，比较容易控制颜色。

笔提起后，水滴欲下，直接放入墨中调和，只适宜进行大面积的涂染，不能用来勾勒轮廓。

墨分五色

国画中常说的"墨分五色"，也就是"焦、浓、重、淡、清"，是指墨和水的调和比例，不同颜色的墨可以用在画面中的不同位置。

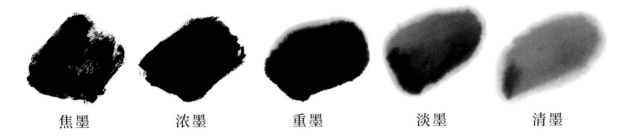

| 焦墨 | 浓墨 | 重墨 | 淡墨 | 清墨 |

1.5 国画基本色法

"色"起到辅助和丰富笔墨的作用，国画常使用的颜料有植物颜料和矿物颜料两种。初学者颜料盒中有常用的颜色即可，其他颜色可以通过常用颜色来调和。

常用的颜色

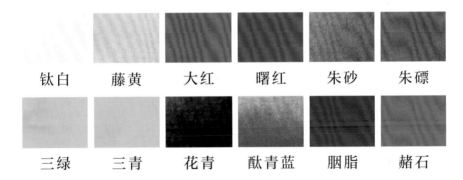

| 钛白 | 藤黄 | 大红 | 曙红 | 朱砂 | 朱磦 |
| 三绿 | 三青 | 花青 | 酞青蓝 | 胭脂 | 赭石 |

常用的混合色

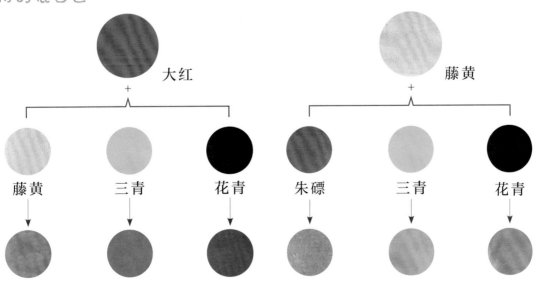

第2章

蔬菜绘制步骤

蔬菜种类丰富、形状多样，反映季节的变化，也是生活中必不可少的食物，此外，国画题材中的蔬菜还有不同的吉祥寓意。

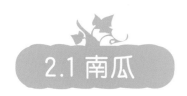

2.1 南瓜

❋ 所用颜色 ❋

花青　曙红　藤黄　墨

　　南瓜呈扁圆形，有瓣状的结构，成熟后呈金黄色，南瓜是丰收的象征，经常出现在国画中。

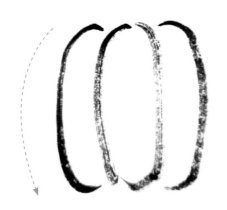

用较干的笔绘制。

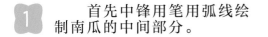

1 首先中锋用笔用弧线绘制南瓜的中间部分。

注意两侧的南瓜瓣窄小一些。

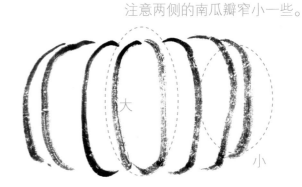

大

小

2 由中间向两边依次绘制南瓜瓣状的结构。

后侧补充完整。

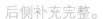

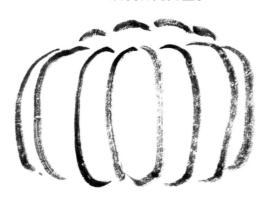

3 将南瓜补充完整。

中间瓜蒂处留白。

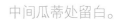

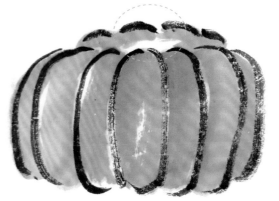

颜色不必填得过满。

4 调和藤黄和少量曙红给南瓜上色，瓜柄处留白。

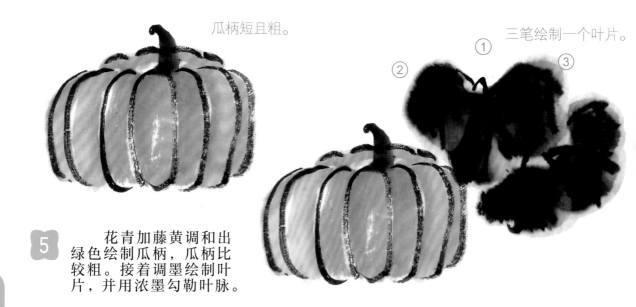

瓜柄短且粗。

三笔绘制一个叶片。

① ② ③

5 　　花青加藤黄调和出绿色绘制瓜柄，瓜柄比较粗。接着调墨绘制叶片，并用浓墨勾勒叶脉。

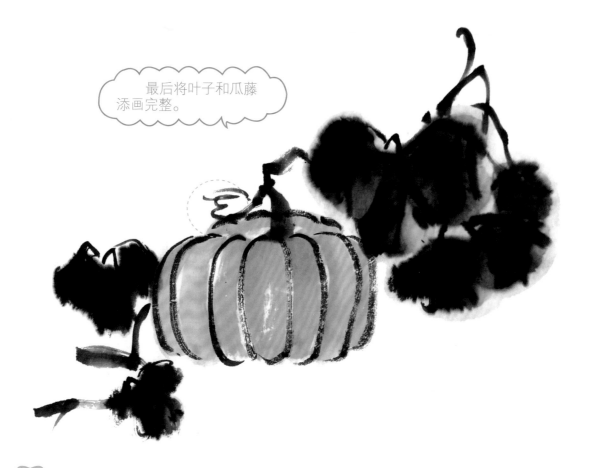

最后将叶子和瓜藤添画完整。

6 　　继续调墨将叶片绘制完整，并勾勒藤蔓将叶片连接起来。

❋ 所用颜色 ❋

花青 曙红 墨

茄子呈深紫色，有长茄子也有圆茄子，本案例绘制的是长茄子，首先绘制圆柱形的茄身再添画出茄子柄。

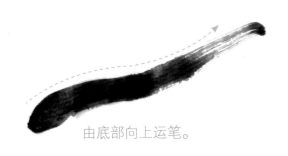

由底部向上运笔。

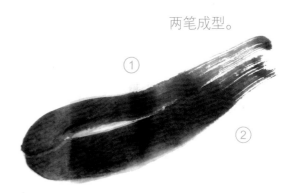

两笔成型。

① ②

1 调和花青和曙红，由茄子底部向上运笔，绘制茄子外轮廓，注意茄子细长，下粗上细。绘制时自然留出飞白。

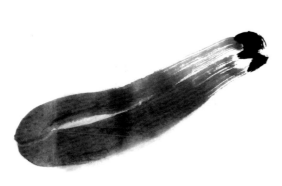

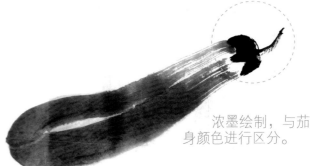

浓墨绘制，与茄身颜色进行区分。

2 用笔蘸取浓墨绘制茄子柄。

3 画出细长的茄子蒂。

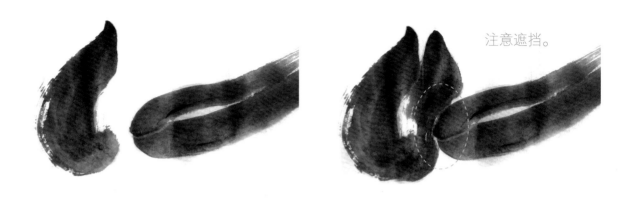

注意遮挡。

4 调和花青和曙红，用之前的方法绘制另一个茄子，注意适当留白，造型也要有所变化。

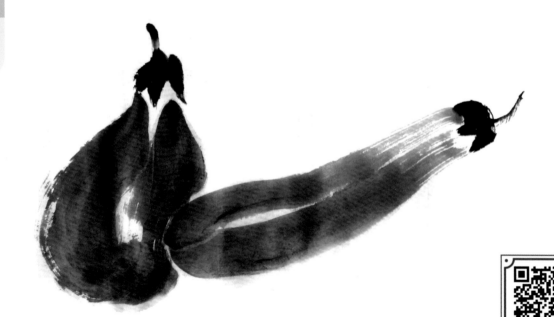

5 最后将茄子柄绘制完整就画好啦！

微信扫码

◎ 同步视频教学
◎ 国画技法课程
◎ 传世名画欣赏
◎ 绘画作品分享

2.3 白菜

❋ 所用颜色 ❋

花青　墨　藤黄

　　白菜由白色和绿色组成，形状圆润饱满，象征着朴素的生活和财富。白菜是人们日常生活中最常见的蔬菜之一。

两侧的窄一些。

白菜帮相互叠加。

1　　毛笔蘸墨，中锋用笔依次绘制叠加在一起的白菜帮。注意白菜帮是紧紧包裹在一起的。

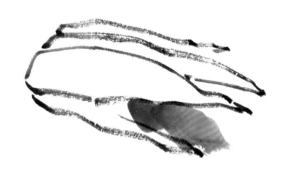

2　　调和花青和藤黄点画出白菜叶，叶片可以相互叠加。注意颜色的浓淡变化。

颜色叠加变深。

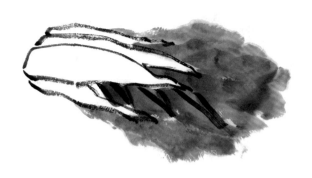

叶片边缘留出底色。

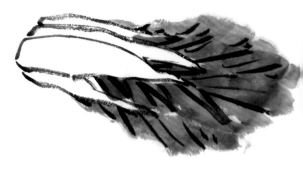

3 蘸墨，绘制叶片的纹路。

4 将叶脉添画完整。

完整的白菜底部是有根须的。

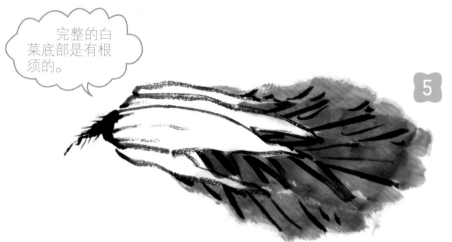

5 蘸墨，笔中水分少一些，绘制白菜帮上的纹路，然后绘制根须。

后侧的白菜小一些，颜色也稍淡。

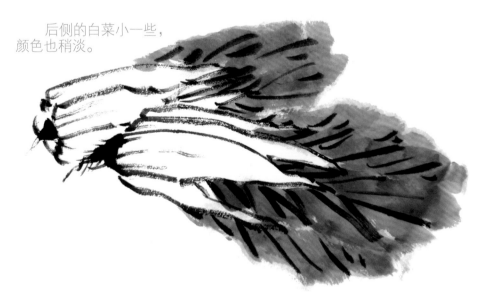

6 最后用同样的方法添画出后侧的白菜，注意前后的遮挡关系。

2.4 萝卜

　　本案例绘制的是一根萝卜，萝卜的表面不平整且有纹理和小坑，体形较大，绘制时注意其特征。

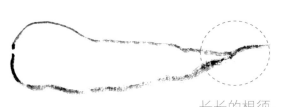

短而粗。

长长的根须。

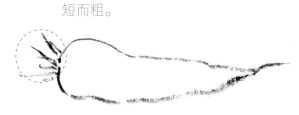

1　　蘸墨，先绘制萝卜的外轮廓，注意底部有长长的根须，然后绘制顶部短小的萝卜缨。

蔬菜绘制步骤

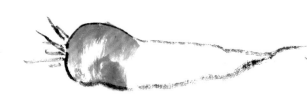

从边缘向内运笔。

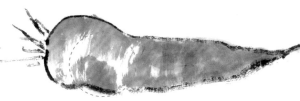

自然留白。

2　　调和花青和藤黄，从边缘向内运笔，顺着萝卜的纹路上色，适当留白。

3　　将萝卜的颜色补充完整。

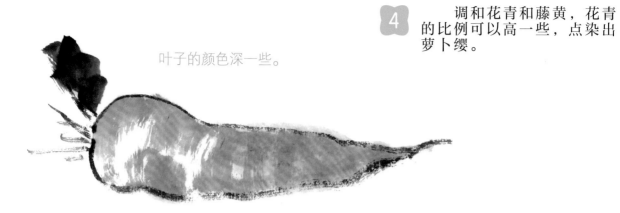

4 调和花青和藤黄，花青的比例可以高一些，点染出萝卜缨。

叶子的颜色深一些。

叶片的颜色要有变化。

5 继续将叶片添画完整。

最后将萝卜缨的叶脉补充完整，并画出底部的根须。

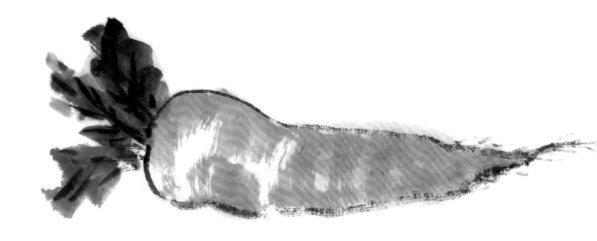

6 蘸墨添画出叶片上的脉络，萝卜就绘制完成啦！

2.5 蘑菇

❋ 所用颜色 ❋

赭石　墨

　　蘑菇的形状像一把小雨伞，上面是圆形的菌盖，下面是菌柄，绘制时要注意它的特征。

一笔画出蘑菇顶部。

两笔菌盖底下先留白。

顺着结构运笔。

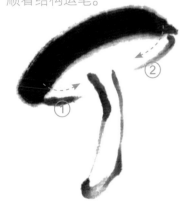

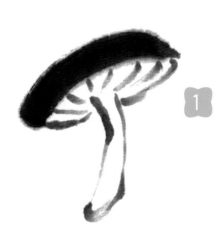

1 　　蘸墨一笔绘制菌盖。调和赭石和墨绘制弯曲、短粗的菌柄，接着细化菌盖底部的形状。

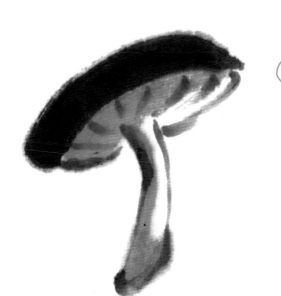

上色时，亮面部分自然留白，可以增加蘑菇的立体感。

2 　　加水调和赭石和墨，给蘑菇的暗面整体上色，亮面留白。

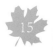

15

一笔旋转出菌盖。

3 调和墨和少许赭石绘制另一侧的小蘑菇。小蘑菇没有长开，蘑菇盖呈三角形。

三个蘑菇形态大小都不一样，但是又相互呼应，要注意观察。

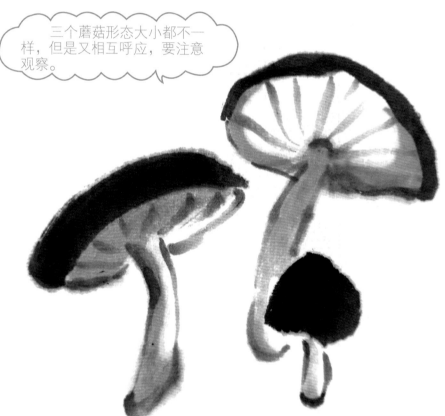

4 根据画面构图继续添画一个大的蘑菇，蘑菇向后倾倒，要注意把握其形态。

微信扫码

◎ 同步视频教学
◎ 国画技法课程
◎ 传世名画欣赏
◎ 绘画作品分享

2.6 玉米

❋ 所用颜色 ❋

赭石　墨　藤黄

玉米外层包裹着叶子，里面是金黄的果实，粒粒分明。玉米还是丰收的美好象征。

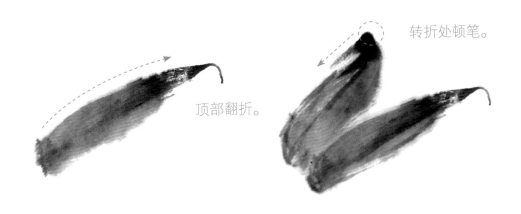

转折处顿笔。

顶部翻折。

1 加水调和少量赭石和墨，绘制玉米叶子，玉米叶子大而扁平，顶部尖且细长，绘制时注意其特征。

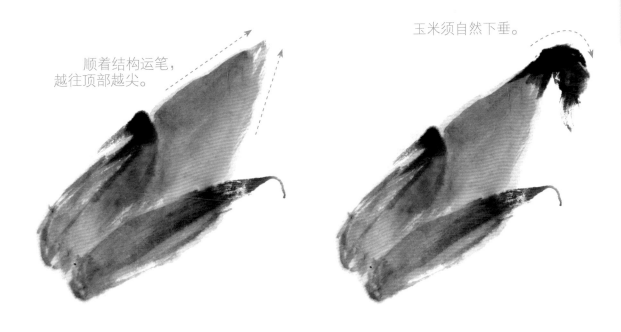

顺着结构运笔，越往顶部越尖。

玉米须自然下垂。

2 调和藤黄和少量赭石绘制玉米果实。

3 蘸取浓墨，绘制顶部的玉米须，边缘颜色自然晕染。

17

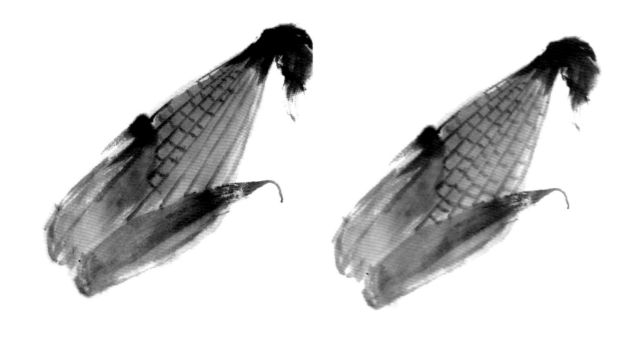

4 笔尖蘸淡墨垂直运笔，绘制竖线，再横向运笔，绘制玉米粒。

5 将玉米粒补充完整。

两根玉米的形态和颜色都略有差别，绘制时要注意观察。

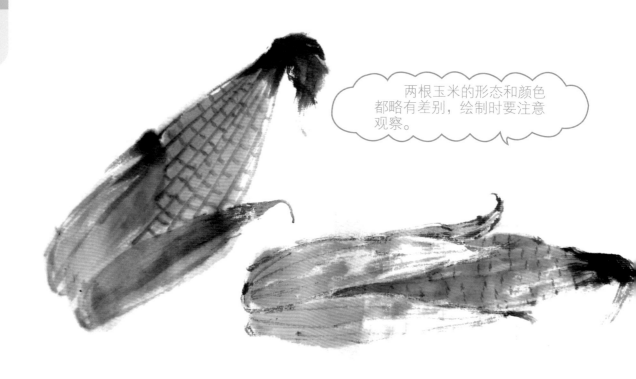

6 添画另外一个横向放置的玉米，先用墨色勾勒出玉米叶子，然后用水调和少许墨和赭石简单上色。接着用同样的方法绘制玉米果实和须。

2.7 西红柿

蔬菜绘制步骤

❋ 所用颜色 ❋

花青　曙红　墨　钛白　朱磦　藤黄

西红柿营养丰富，果实多为红色，西红柿大多呈扁圆形，以红色居多。

笔肚按压，根部颜色略淡。

1 用笔蘸取曙红和少许朱磦调出西红柿的固有色，接着笔尖蘸取曙红，侧锋运笔用较大的笔触绘制西红柿的形状。

两小笔表现
后侧隆起部分。

用笔要提按出尖。

2 在基本外形的基础上略加修饰，将西红柿的形状补充完整，表现出西红柿顶部的隆起部分。

3 调和花青加藤黄绘制底色，接着蘸取浓墨，由下至上运笔，绘制西红柿的果蒂。

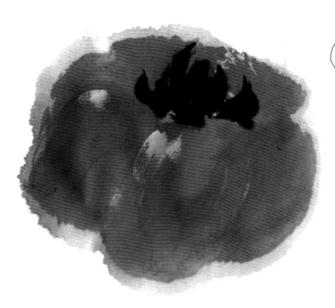

西红柿表面非常光滑，添画出高光可以突出西红柿圆滑的特征。

4 蘸取钛白，在形体转折处点画西红柿的高光。

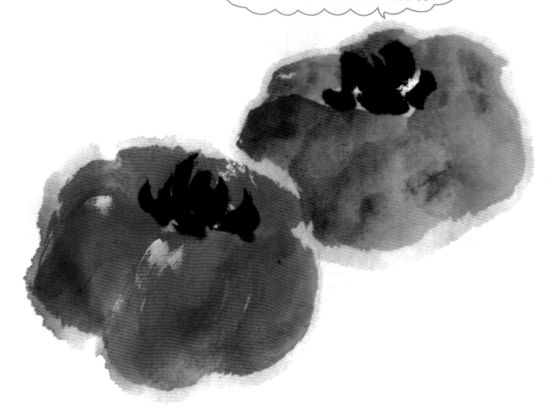

两个西红柿衔接处适当地留白加以区分，颜色也各不相同。

5 在绘制好的西红柿后侧继续添加一个没有熟透的西红柿，颜色要青一些。调和藤黄加少许花青，笔尖蘸曙红，绘制出果实的颜色，接着画出果蒂。

✳ 所用颜色 ✳

花青　曙红　藤黄　墨

黄瓜通体呈绿色，形状细长、自然弯曲。黄瓜顶部的花是黄色，身上还有细小的毛刺，绘制时注意其特征。

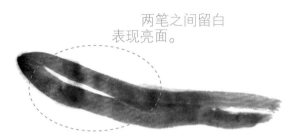

两笔之间留白表现亮面。

1 调和花青和藤黄绘制黄瓜弯曲的轮廓。

2 将黄瓜外形添画完整，亮面留白，绘制整体的明暗关系。

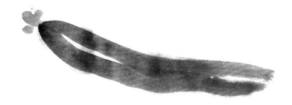

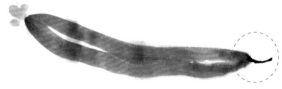

瓜蒂细长。

3 调和藤黄和少许曙红，绘制顶部的黄瓜花，注意黄瓜花颜色娇嫩，不需太多调和。

4 将黄瓜底部绘制完整。笔尖蘸墨，勾勒底部细长的瓜蒂。

蔬菜绘制步骤

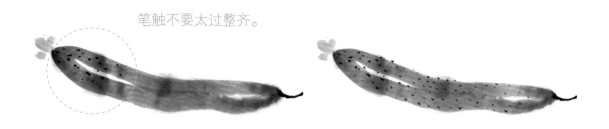

笔触不要太过整齐。

5 笔尖蘸浓墨，点画黄瓜上的毛刺，注意笔触要有大有小，不要太过平均。

黄瓜花上也有脉络。

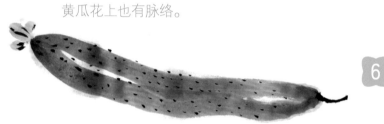

6 接着继续用墨勾勒出花朵上的纹路，一根黄瓜就绘制完成啦！

按照之前的方法添画出后面的黄瓜就完成了，注意前后的遮挡关系和颜色的变化。

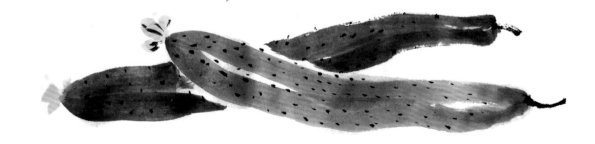

7 在已经绘制好的黄瓜后侧继续添画一根颜色深一点的黄瓜。注意两根黄瓜要前后区分。后侧黄瓜调和时，花青的比例要高一些。

2.9 茄子与白菜

　　本案例将生活中最常见的蔬菜，茄子和白菜结合在一起，还加入了编织篮子的元素，利用巧妙的构图，创作出一幅完整的作品。

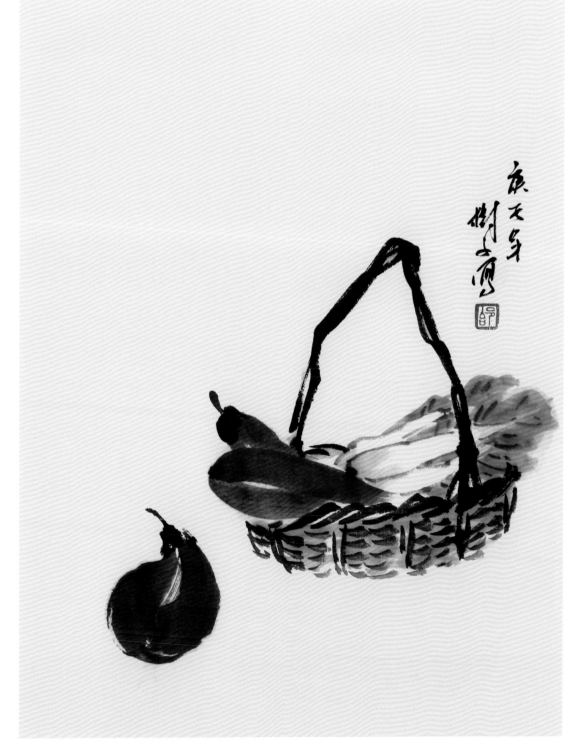

 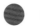

花青　曙红　藤黄　墨　赭石

蔬菜绘制步骤

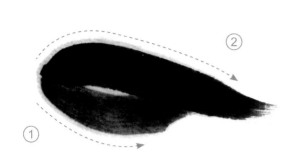

② ①

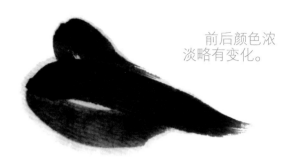

前后颜色浓淡略有变化。

画面前侧的茄子是躺在筐中的，有一部分被遮挡住了，注意分析。

1　调和花青和曙红，调出紫色绘制两个前后遮挡的茄子。先绘制茄身，再蘸墨绘制茄子柄和茄子蒂。

空出白菜位置。

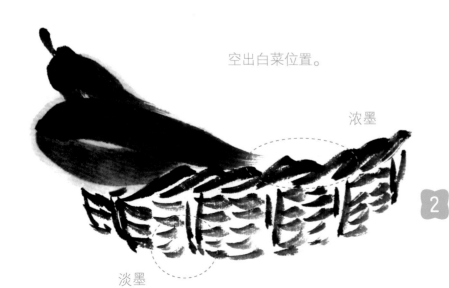

浓墨

淡墨

2　蘸墨中锋运笔勾勒编织的篮筐，注意编织框的线条穿插，墨的深浅也要有变化。

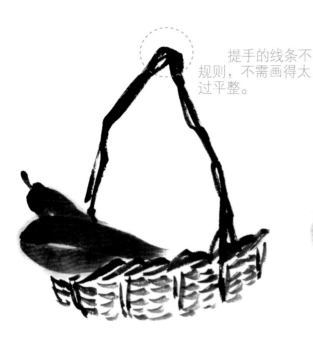

提手的线条不规则，不需画得太过平整。

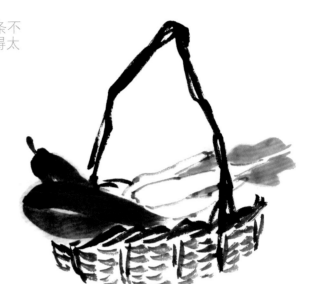

3 接着用浓墨勾勒篮筐的提手，注意透视的变化。

4 笔尖蘸取淡墨绘制白菜帮，然后调和花青和藤黄点画出白菜叶。

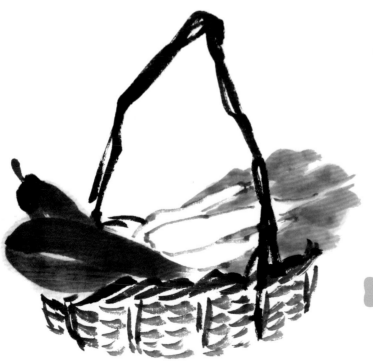

绘制时要注意筐中蔬菜的相互叠加和前后的遮挡关系。

5 继续调和花青和藤黄将白菜叶补充完整。

6 继续调和花青和曙红绘制左下角较圆的茄子，再蘸取墨绘制茄子柄。

7 加水调和赭石，给篮筐上色。

一幅完整的创作不要忘了在画面中合适的位置题字、钤印。

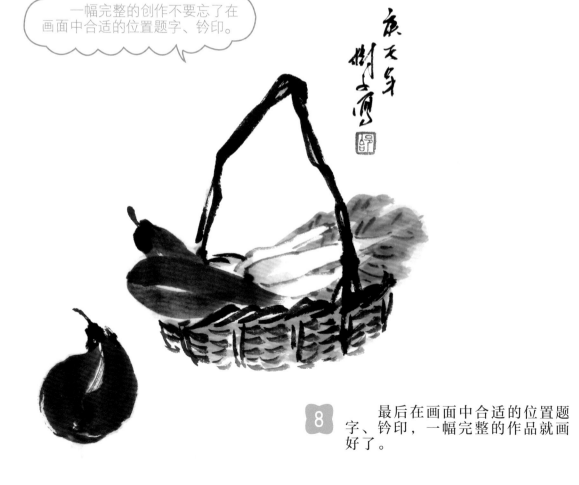

8 最后在画面中合适的位置题字、钤印，一幅完整的作品就画好了。

2.10 白菜、藕和荸荠

　　本案例绘制的是餐桌上常见的蔬菜，绘制时注意蔬菜之间的穿插关系和前后的层次变化。

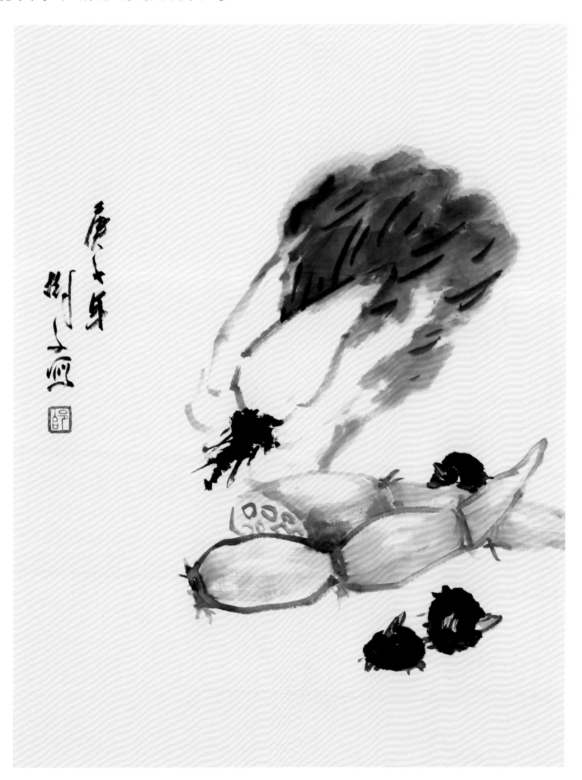

❀ **所用颜色** ❀

赭石　曙红　藤黄　墨

藕节由大变小。

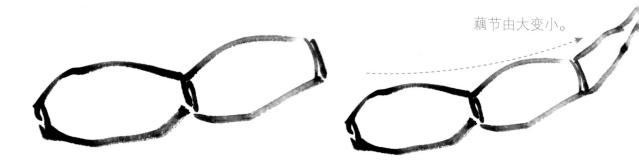

1 笔尖蘸墨，中锋用笔勾勒出莲藕的藕节，注意藕节的大小要有变化。

蔬菜绘制步骤

2 细化藕节的连接处，并用淡墨简单扫出藕节上的暗部结构，突出藕节的立体感。

后侧莲藕墨色淡，突出前后关系。

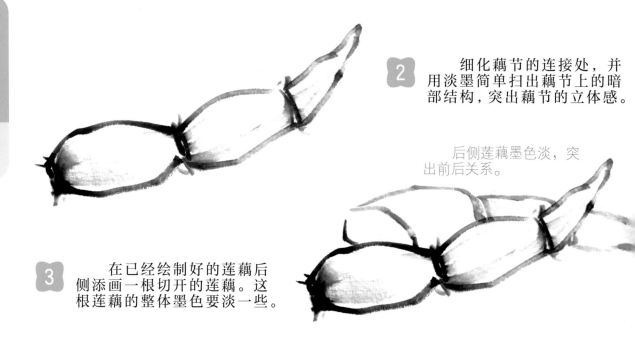

3 在已经绘制好的莲藕后侧添画一根切开的莲藕。这根莲藕的整体墨色要淡一些。

4 在切开的莲藕上画出露出的小孔，小孔的形状有大有小。

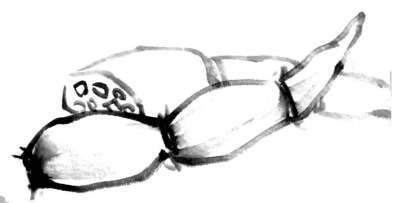

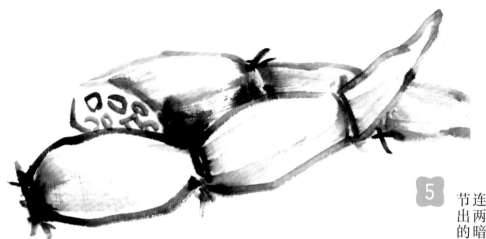

5　调重墨绘制藕节连接处，并绘制出两根莲藕衔接处的暗部和投影，增加两根莲藕的空间对比。

6　在莲藕的前面用浓墨绘制两个形态不同的荸荠。荸荠的颜色较深。

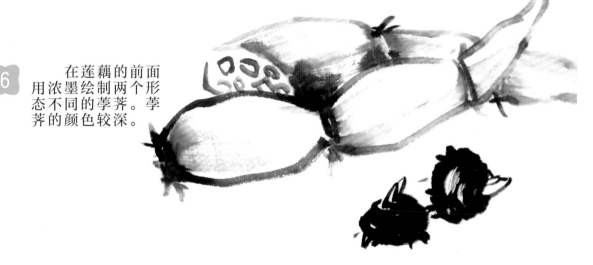

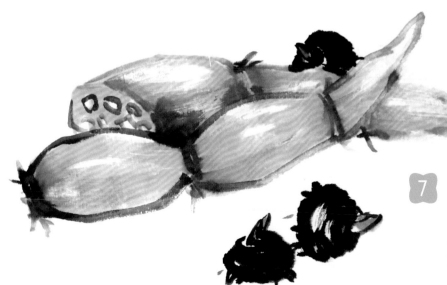

7　调藤黄加少许赭石和曙红，绘制莲藕表面的颜色，高光部分适当留白。蘸曙红色直接画出荸荠顶部嫩芽的颜色。

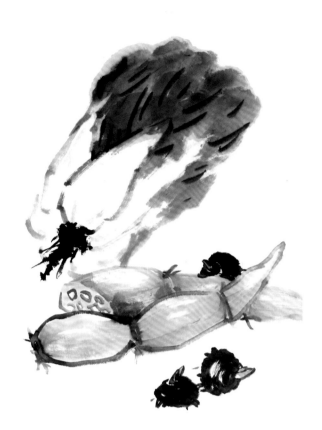

8 　接下来用我们之前学过的白菜的画法，在画面中添画一颗大白菜。白菜在画面中是竖向的，目的是平衡画面的构图。

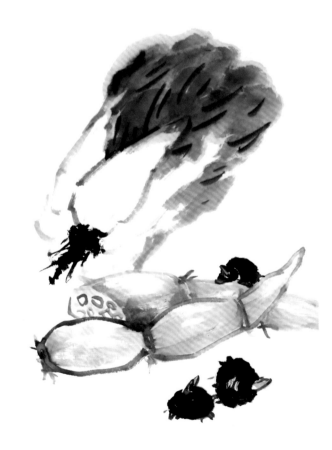

9 　最后给画面中题字、钤印。一幅完整的作品就完成了。

第3章

水果绘制步骤

水果反映季节的变化，每个时节都有不同的水果。水果香甜，造型丰富，也常作为配景在国画中出现，一起来学习吧！

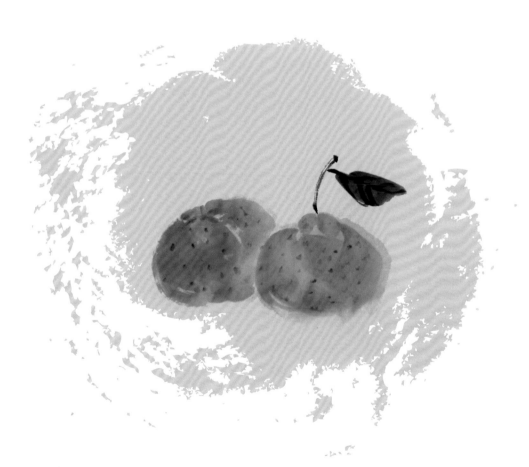

3.1 樱桃

　　樱桃小巧，圆润饱满，呈鲜艳的红色，柄较长，通常两两交叠在一起生长，是夏日常见的水果。

水果绘制步骤

一笔成型。

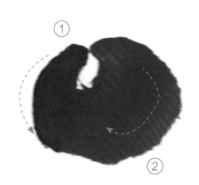

①

②

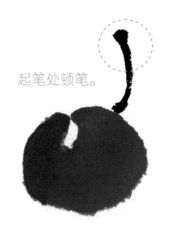

起笔处顿笔。

1　　蘸取曙红，分两笔勾勒出樱桃形状，留出高光位置。

2　　蘸取浓墨，一笔勾勒出樱桃的果柄。起笔和收笔处顿笔。

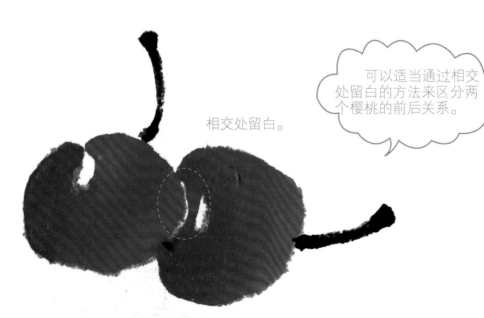

相交处留白。

可以适当通过相交处留白的方法来区分两个樱桃的前后关系。

3　　用同样的方法在旁边绘制一颗不同形态的樱桃。

3.2 柿子

✳ 所用颜色 ✳

曙红　藤黄　墨

柿子呈扁圆形，通常由上下两层组成。成熟时颜色金黄，在国画中柿子也有着"柿柿如意"的美好寓意。

运笔流畅，速度适中不要过快。

逐层绘制。

1 调和藤黄和少量曙红，一笔成型勾勒出上层结构。

2 接着将柿子的上下两层都绘制完整。颜色呈过渡色。

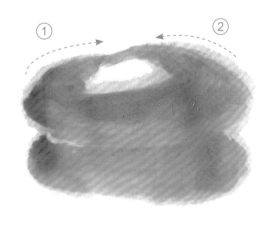

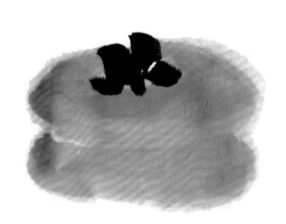

3 将柿子的顶面轮廓补充完整，注意近大远小的透视关系。

4 蘸浓墨点出柿子的果蒂。

水果绘制步骤

3.3 草莓

草莓果实轮廓呈三角形，表面有黑色或白色的种子，气味香甜，有时会作为配景出现在国画中。

水果绘制步骤

笔尖蘸曙红一笔按压出形状。

1 　加水调和曙红，利用笔头按压出草莓的形状。

2 　接着再补一笔将草莓形状绘制完整。

点有大有小。

3 　笔尖直接蘸取曙红，点画出草莓表面的点状部分。

4 　调和花青和藤黄绘制草莓柄，注意颜色深浅要有变化。

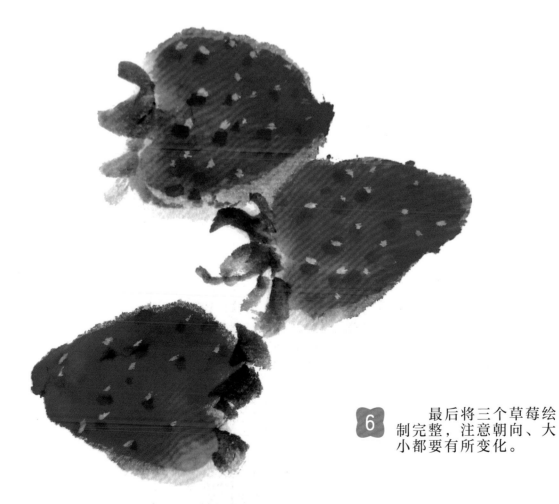

草莓的表面凹凸不平，所以既有凹下去的暗部也有凸出的亮面。

5 用同样的方法绘制另外一颗草莓的形状。并用笔尖蘸取钛白点画出草莓上的高光。

6 最后将三个草莓绘制完整，注意朝向、大小都要有所变化。

 3.4 西瓜

❋ **所用颜色** ❋

花青　曙红　藤黄　墨

西瓜是夏日常吃的消暑水果，果肉呈红色，有籽，瓜皮是绿色的，并且有黑色斑纹。本案例绘制的是两块切开的西瓜。

水果绘制步骤

线条有转折。

 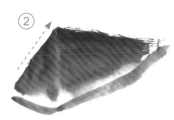

1 首先调和花青和藤黄绘制两块西瓜的瓜皮。

2 加水调和曙红，分面绘制瓜瓤。注意面与面的转折关系。

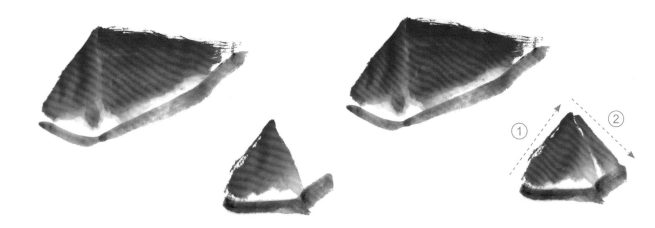

3 绘制前侧西瓜的瓜瓤。同样是分两块画出，两个面之间适当留出缝隙。瓜瓤和瓜皮之间可以留白。

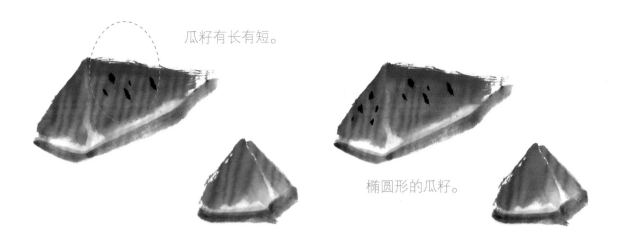

瓜籽有长有短。

椭圆形的瓜籽。

4 笔尖蘸墨，点画瓜籽，注意瓜籽的长短和大小的变化。

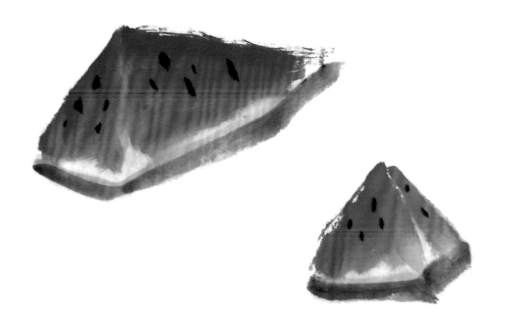

5 最后将瓜籽点画完整。

3.5 香蕉

❋ 所用颜色 ❋

赭石　墨　藤黄

香蕉又细又长，外皮是黄色的，并且表面有棱，通常成把地生长在一起，本案例绘制的是两个前后摆放的香蕉。

画出顶面。

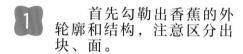

香蕉把儿较为直挺。

1 首先勾勒出香蕉的外轮廓和结构，注意区分出块、面。

水果绘制步骤

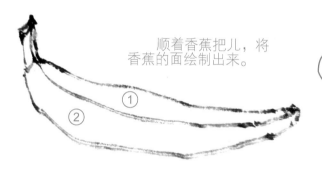

顺着香蕉把儿，将香蕉的面绘制出来。

香蕉虽然看起来很圆滑，但表面的棱把香蕉分成了好几个面。

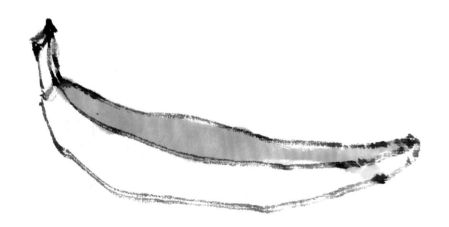

2 蘸取藤黄给香蕉的亮面上色，颜色不要填得太满，适当地留白保留透气感。

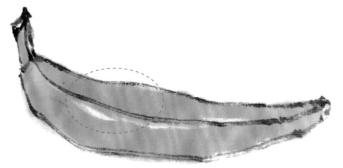

转折处留出高光位置。

3 继续给香蕉整体上色，留出转折处细长的高光。

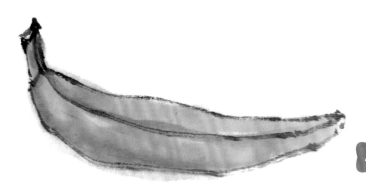

4 调和藤黄和赭石，给香蕉的底边和暗部上色。

两根香蕉的连接处注意留白进行区分。

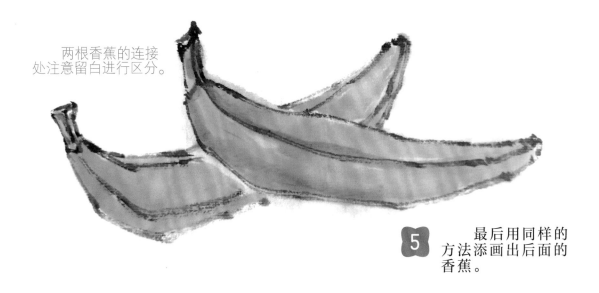

5 最后用同样的方法添画出后面的香蕉。

3.6 葡萄

❋ 所用颜色 ❋

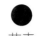

花青　曙红　藤黄　墨

葡萄呈圆形或椭圆形，通常有紫色或绿色，一颗一颗成串生长，叶片较大，呈三瓣状，本案例绘制的是一串晶莹剔透的紫葡萄。

要想颜色深一些
可以多加花青。

留出高光。

水果绘制步骤

1 调和花青和曙红绘制葡萄珠，要留出高光位置，表现出葡萄晶莹的质感。用同样的方法继续添画葡萄。

顶部密集，下面
稍稀疏一些。

叶片有大有小。

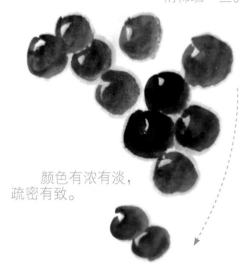

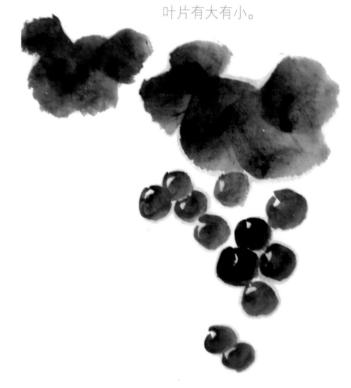

颜色有浓有淡，
疏密有致。

2 继续将葡萄珠补充完整，注意颜色要有浓有淡。接着侧锋用笔调和花青和藤黄绘制叶片，笔尖蘸少许墨，丰富叶片的颜色。

40

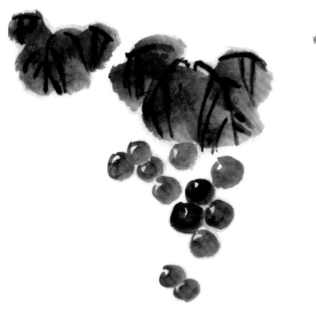

3 　笔尖蘸取重墨，中锋用笔绘制葡萄叶清晰的叶脉。

4 　调和花青和藤黄，绘制连接葡萄珠的茎脉，注意葡萄的茎部较细，有节点。

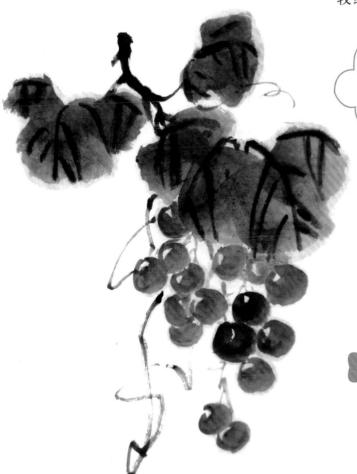

葡萄有曲折的藤蔓，藤蔓弯曲细长，绘制时要注意它的特征。

5 　继续蘸重墨，中锋用笔勾勒葡萄弯曲的藤蔓，注意墨色有浓有淡，线条流畅自然。

3.7 橘子

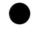

❋ 所用颜色 ❋

花青　藤黄　墨　赭石

橘子外形饱满、圆润，在国画中有"吉祥"的寓意，所以经常作为点缀出现在国画中，给画面增添趣味。

水果绘制步骤

两笔画出顶部的凸起。

顺着形体结构绘制轮廓。

1 调和藤黄和少量赭石，绘制橘子的形状。注意橘子顶部的凸起。

将形体绘制完整。

注意斑点的颜色深浅变化。

2 将橘子的外形补充完整，注意橘子整体偏扁圆形。

3 笔尖蘸取赭石，点画出橘子表面的斑点。

4 调和花青和藤黄两笔绘制橘子叶，中间叶脉部分留白。

5 蘸取浓墨，中锋用笔绘制叶脉和橘子柄，颜色自然飞白。

本案例中两个橘子前后遮挡，后侧的橘子形状、朝向、颜色也有微妙的变化。绘制时要注意充分观察。

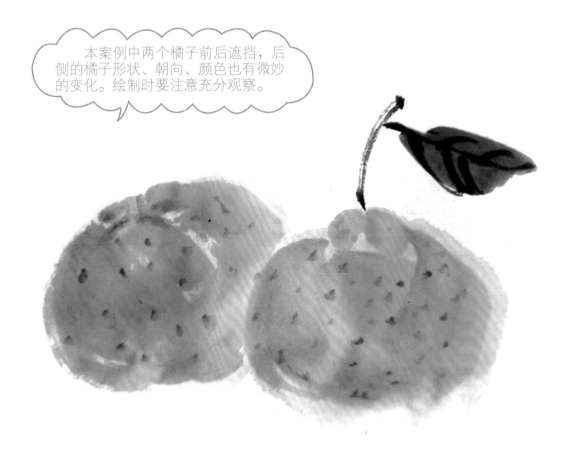

6 最后按照之前的方法绘制后侧的橘子，亮面留白，绘制完成。

3.8 荔枝

❋ 所用颜色 ❋

曙红　藤黄　墨

　　荔枝外壳坚硬还有小的凸起结构，外皮颜色鲜艳，造型独特，也是能代表夏日的水果。

用笔时顺着结构走向。

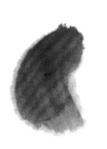

1 　　调和曙红和少量的藤黄绘制荔枝的外形。荔枝的外形呈圆形。

2 　　笔尖蘸取曙红和少许墨，点画荔枝皮上的小颗粒斑纹。

最后用同样的方法在画面中继续添画两个荔枝，注意颜色和姿态要有所变化。

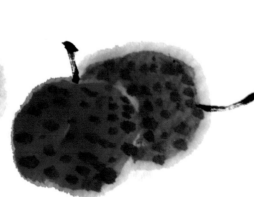

3 　　蘸取浓墨，中锋用笔，起笔先顿一下，绘制荔枝柄。

水果绘制步骤

3.9 枇杷

✳ **所用颜色** ✳

赭石　墨　藤黄

　　枇杷在秋日养霜、在冬天开花、在春天结果、在夏日成熟，所以，枇杷一直被人们认为是"备四时之气"的佳果，也被人们视为寓意吉祥的食物之一。

两笔画出一颗枇杷，留出高光。

① ②

中间的缝隙留白。

1　　蘸取藤黄加少许赭石，绘制枇杷的外形轮廓。注意枇杷的外形是偏长的扁圆形。

2　　继续用同样的方法绘制另外两颗枇杷，注意相互遮挡关系。

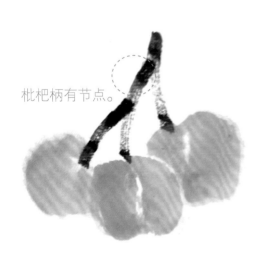

枇杷柄有节点。

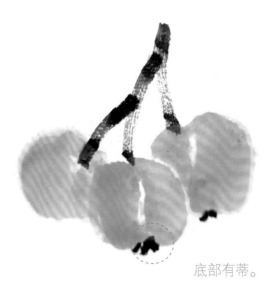

底部有蒂。

3　　蘸取浓墨，绘制较粗较长的枇杷柄，将三颗枇杷连接起来。

4　　接着将枇杷底部的果蒂绘制出来。

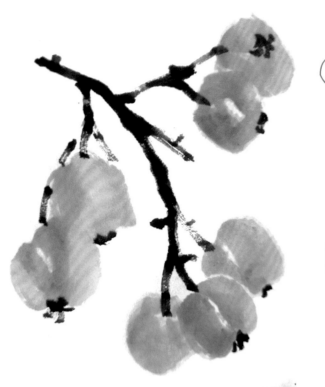

枇杷一枝上生长着好几串，树枝较为粗壮，果实较大。

5 用同样的方法继续添画出其他几串枇杷，并将它们连接起来。点画出树枝上的枝杈。

6 调墨绘制枇杷的叶片，枇杷的叶片细长。接着用浓墨勾勒出叶脉和枝干。

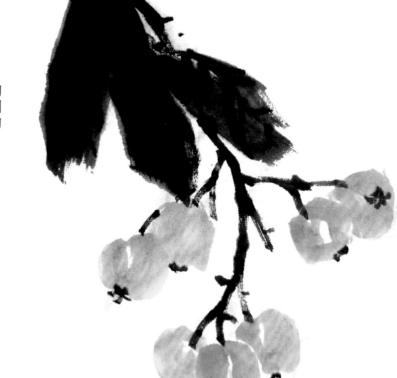

微信扫码

◎ 同步视频教学
◎ 国画技法课程
◎ 传世名画欣赏
◎ 绘画作品分享

水果绘制步骤

3.10 夏日樱桃

　　本案例将一盘颜色鲜艳的樱桃和远处一片垂下的叶子相结合，绘制了一幅悠闲的夏日景象，画面前后空间关系微妙，一起来学习吧！

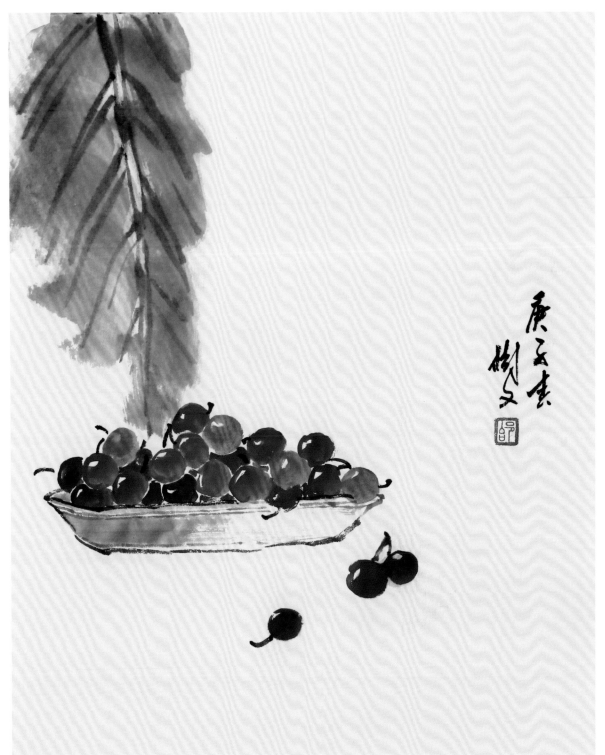

高光处留白。

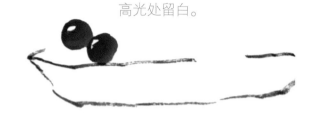

留出樱桃的位置。

1 笔尖蘸墨，勾勒出盘子的轮廓，空出樱桃的位置。

2 用曙红和少许墨绘制樱桃，暗部颜色深一些，亮部的颜色浅一些，注意留出高光的位置。

水果绘制步骤

颜色差不多的可以先画出来。

后侧的颜色深一些。

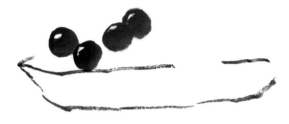

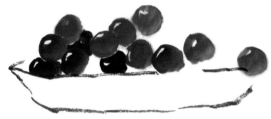

颜色深浅和大小要有变化。

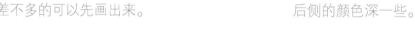

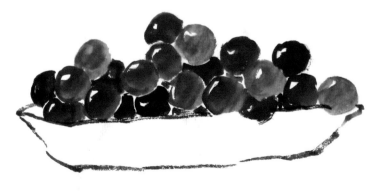

樱桃颜色尽管都是红色，但也要有深浅变化来区分层次。可以通过调整墨的比例来区分颜色的深浅。

3 调和不同深浅的颜色将盘中的樱桃补充完整，注意樱桃相互叠加、遮挡的关系。

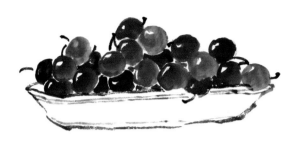 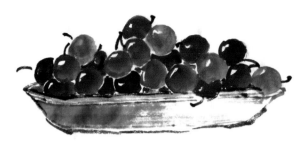

4 蘸取墨色勾勒出短小的樱桃把儿。并勾勒出盘子边缘的厚度。

5 加水调和淡墨，绘制盘子的暗面，亮面部分留白。

要把握好盘中水果和前面水果的前后空间关系。

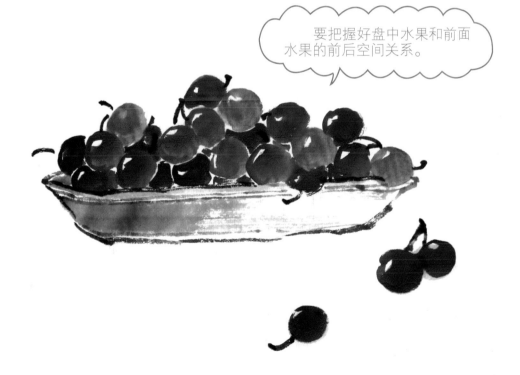

6 接着绘制几颗散落在盘子前面的樱桃。

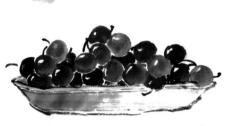
侧锋用笔，适当地留出飞白。

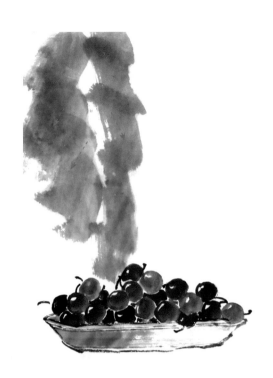

7 调和花青和藤黄，侧锋用笔绘制远处的叶片，中间叶脉部分留白。

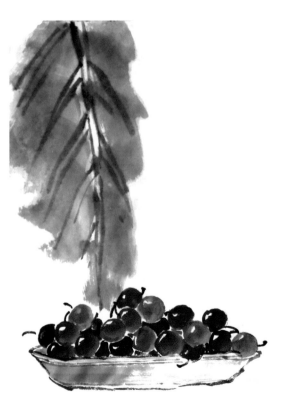

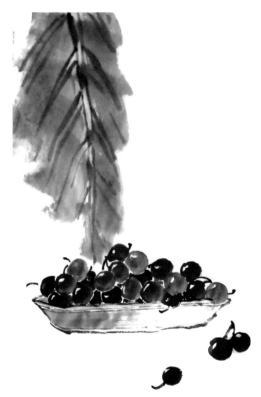

8 最后蘸墨色中锋用笔勾勒出叶脉，然后再题字、钤印，绘制完成。

3.11 西瓜和苦瓜

本案例绘制的是夏日里经常出现在饭桌上的西瓜和苦瓜，这两种解暑必备食品放在一起，可以感受到浓浓的夏意，一起来绘制吧。

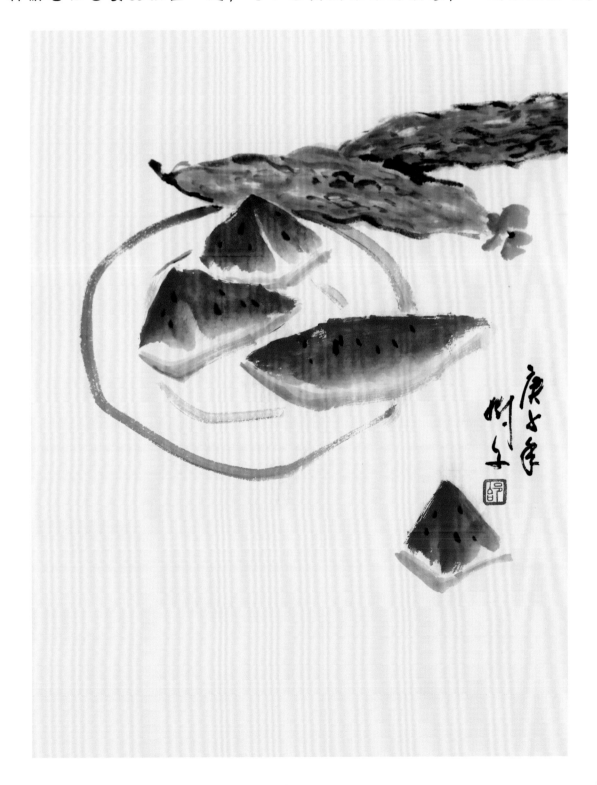

花青　曙红　藤黄　墨　赭石

一边长一边短。

笔中颜色画出
渐变的感觉。

注意遮挡。

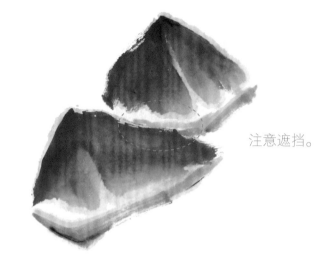

水果绘制步骤

1 调和花青和藤黄，混合出绿色，中锋用笔先勾勒出一块西瓜的瓜皮。接着笔尖蘸曙红，侧锋用笔画出瓜瓤。同样的方法在后侧添加一块西瓜。中间转折处可以留白。

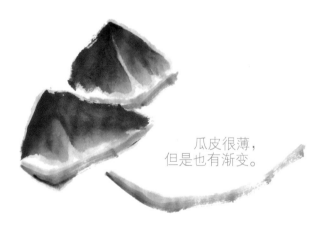

瓜皮很薄，
但是也有渐变。

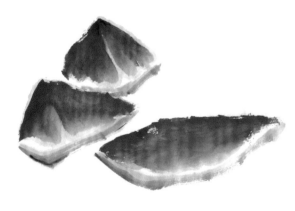

2 继续用同样的方法在画面前侧添画一块大一点的西瓜。三块西瓜的大小要区分。西瓜的切法不同，切出的形状也有各种变化，但是画法是相同的。

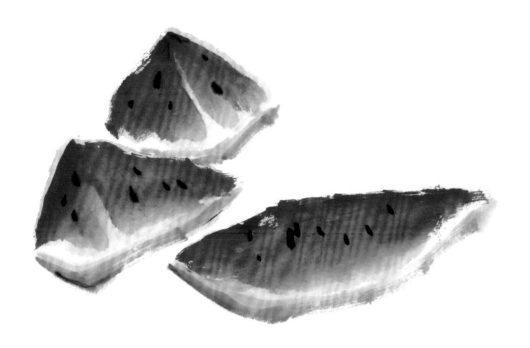

3 　蘸取浓墨在绘制好的瓜瓤表面画出西瓜籽，瓜籽的高低、大小要有变化，不要绘制得太过均匀。

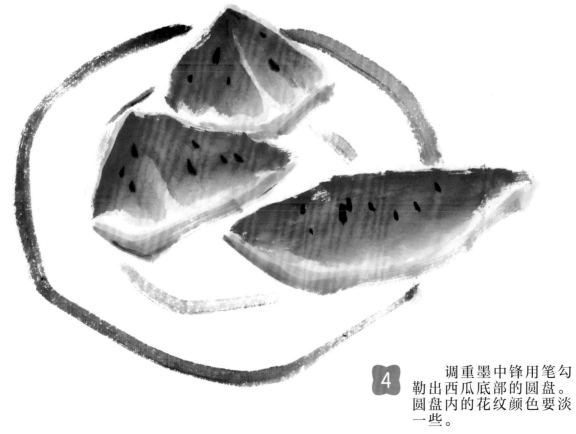

4 　调重墨中锋用笔勾勒出西瓜底部的圆盘。圆盘内的花纹颜色要淡一些。

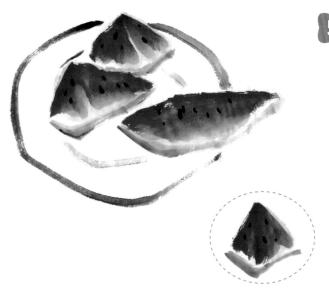

继续用同样的方法在盘子的外侧添加一块小的西瓜。

盘子外添画
西瓜平衡构图。

水果绘制步骤

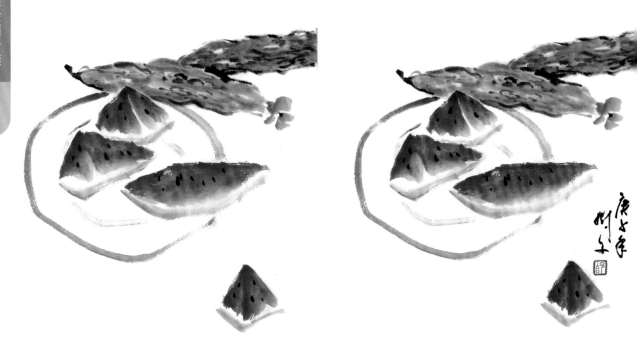

6 花青加藤黄调和出绿色绘制两根苦瓜，并蘸墨添画出苦瓜上的纹路。藤黄加少许赭石画出苦瓜顶的小花。最后在画面中合适的位置题字、钤印。

第4章

作品欣赏与实践

一幅完整的作品不仅要有主体物，还要注意画面构图、配景，最后再题字、钤印，方能完成，本章将带大家欣赏完整的蔬果作品。

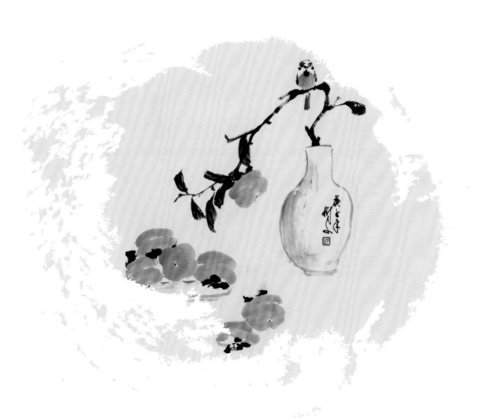

作品欣赏与实践

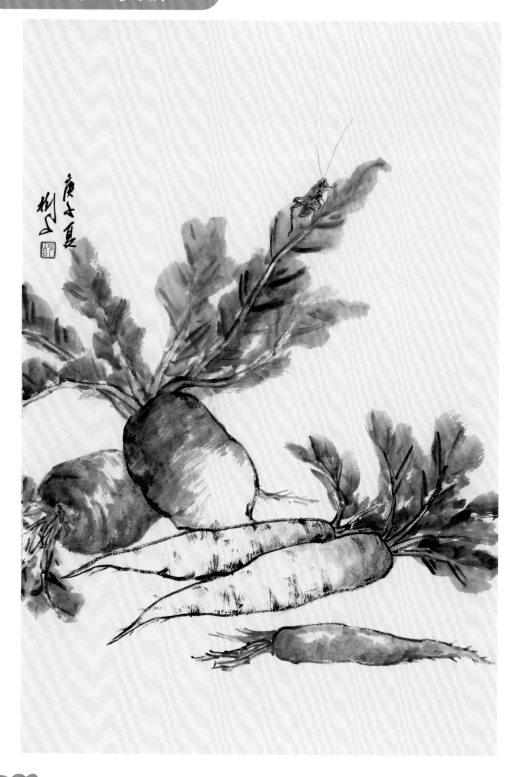

技法点评 本案例中将不同品种的萝卜进行组合，萝卜的颜色大小各不相同，构图上也采用了稳定的"C"形构图，加上顶部叶子上的蟋蟀，显得更加生动有趣。

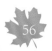

技法点评 　　玉米和麻雀是经常一起出现在国画中的题材，画面中一只麻雀立在一堆玉米旁，另一只正俯冲下来准备落在玉米上。整个画面富有生活情趣，构图和谐生动。

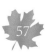

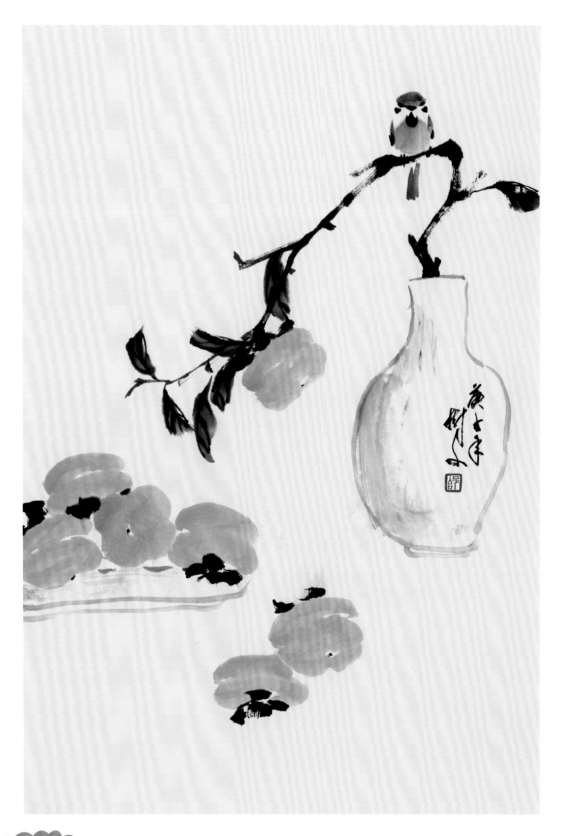

技法点评　　　本案例以柿子为主，柿子象征事事如意，而麻雀作为画面中的点缀用来活跃画面气氛。花瓶和瓶中下垂的枝条对构图的完整起到了至关重要的作用。

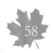

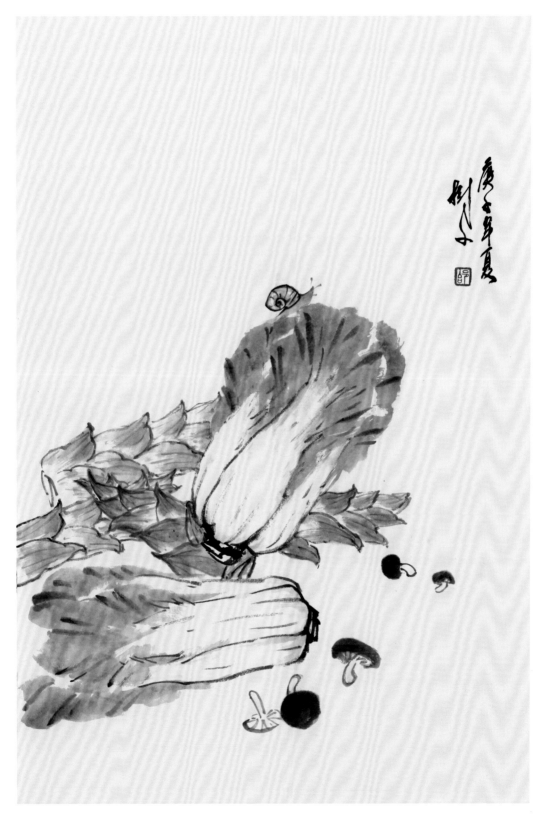

技法点评　　白菜和蘑菇是我们日常餐桌上常见的蔬菜，白菜谐音"百财"，颜色也寓意清白。本案例中白菜的绿色和笋的褐色形成对比关系，加上零星散落的香菇，使画面更加丰富完整。而白菜叶子上爬着的蜗牛，使整个画面更加生动有趣。

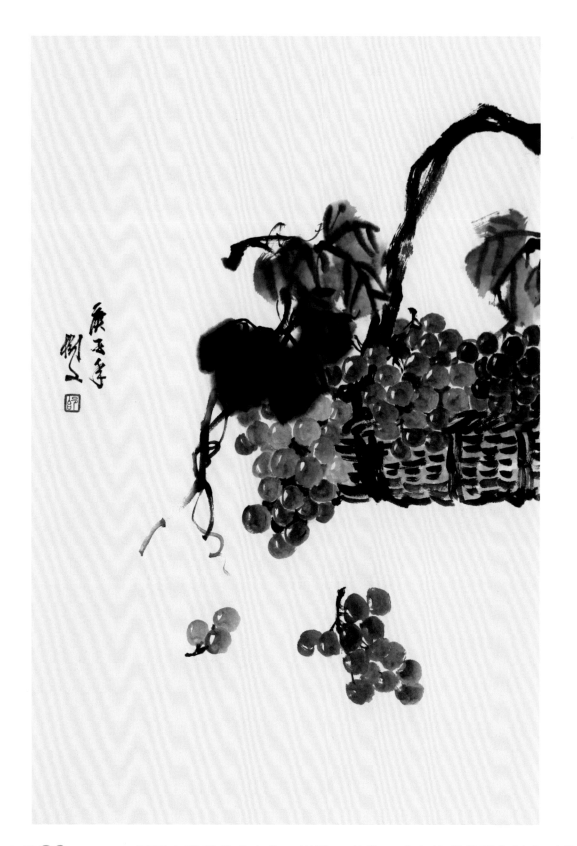

国画中葡萄代表丰收、富裕、高贵，成串的葡萄则象征人丁兴旺、硕果累累等。本案例中紫色的葡萄和篮筐的黄色形成颜色对比关系，篮中的葡萄又和外面散落的葡萄相互呼应，使画面更加完整。

4.2 实践课堂

点评教师：侯桂莲

毕业于天津师范大学，现任天津市河西区天津小学美术教师，天津市教育学会会员。擅长传统中国画、版画。绘画作品曾多次入选相关美展，有多篇美术教学论文发表、获奖。

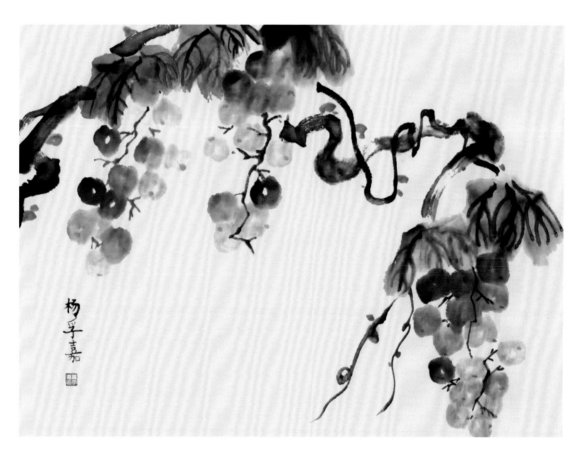

● 杨孚嘉　女　天津市河西区天津小学　三年级
2023 年　68cm×45cm
作品名称：《硕果》

● 点评：作品采用横幅的画面构图，很好地表现了葡萄一团一簇的自然形态。小作者画葡萄藤时，在墨中加入了少许藤黄色，使藤与叶的颜色十分协调，再配上紫色的葡萄珠，极具彩墨的美感。画中一颗颗的葡萄，颜色有深有浅，位置有前有后，使作品呈现出了较好的空间感。

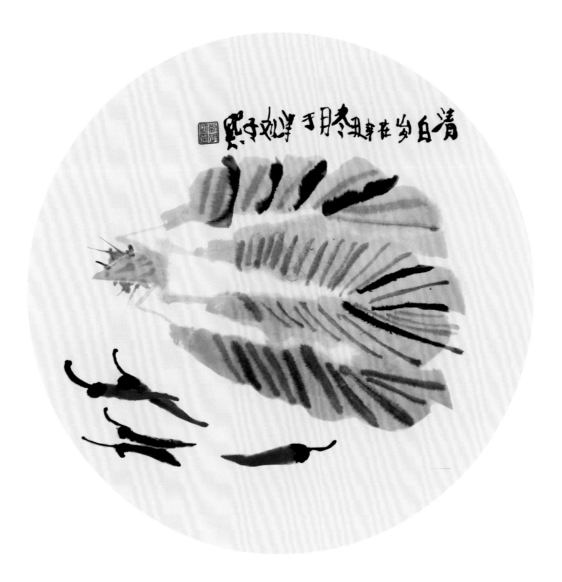

刘子熙 男 天津市河西区天津小学 三年级
2021 年 34cm×34cm
作品名称：《清白》

点评：小作者用饱含颜色的羊毫毛笔侧锋画出宽大的白菜叶，并趁湿以中锋勾画叶筋，使得墨与色形成了相互交融渗透的水墨韵味。硕大的绿叶白菜与细细的红辣椒形成了强烈的视觉对比，也为画面增添了情趣。整幅作品并不拘泥于琐碎的细节刻画，呈现出了写意画特有的简约之美。

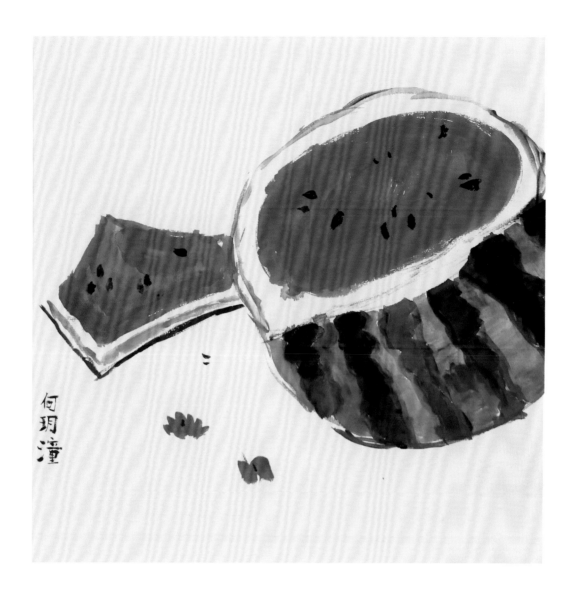

何玥潼　女　天津市河西区天津小学　三年级
2023 年　34cm×34cm

作品名称：《清凉一夏》

点评：小作者用软毫毛笔蘸上饱含水分的绿色画瓜皮，再加以浓墨勾画瓜皮的纹理，用笔干脆、利落，很好地表现出了西瓜的新鲜感，鲜红的瓜瓤配上浓墨的瓜籽，更是将瓜果的美味生动地表现了出来。

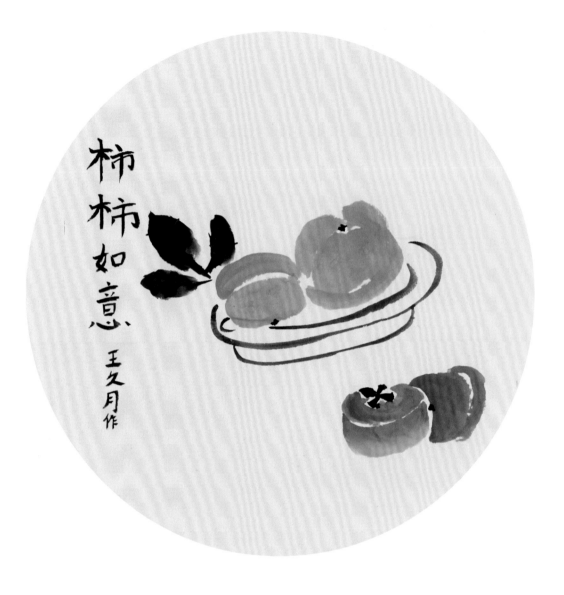

王久月　女　天津市河西区天津小学
三年级 2023 年　34cm×34cm
作品名称：《柿柿如意》

点评：中国画造型讲究概括，以简代繁。这幅作品通过中锋、侧锋的结合运用，将柿子不同姿态的造型艺术化地概括呈现，显得简约大气，极具中国画特有的审美情趣。